香港故事

1960's - 1970's

邱良攝影選

三聯書店（香港）有限公司

責任編輯　　沈怡菁、梁健彬
版式設計　　朱桂芳、嚴惠珊

系　　列　香港經典系列
書　　名　香港故事（1960's - 1970's）—— 邱良攝影選
著　　者　邱良
出版發行　三聯書店（香港）有限公司
　　　　　香港北角英皇道 499 號北角工業大廈 20 樓
　　　　　Joint Publishing (H.K.) Co., Ltd.
　　　　　20/F., North Point Industrial Building,
　　　　　499 King's Road, North Point, Hong Kong
發　　行　香港聯合書刊物流有限公司
　　　　　香港新界大埔汀麗路 36 號 3 字樓
印　　刷　中華商務彩色印刷有限公司
　　　　　香港新界大埔汀麗路 36 號 14 字樓
版　　次　1999 年 9 月香港第一版第一次印刷
　　　　　2012 年 9 月香港第二版第一次印刷
規　　格　大 32 開（140×200mm）124 面
國際書號　ISBN 978-962-04-3286-6

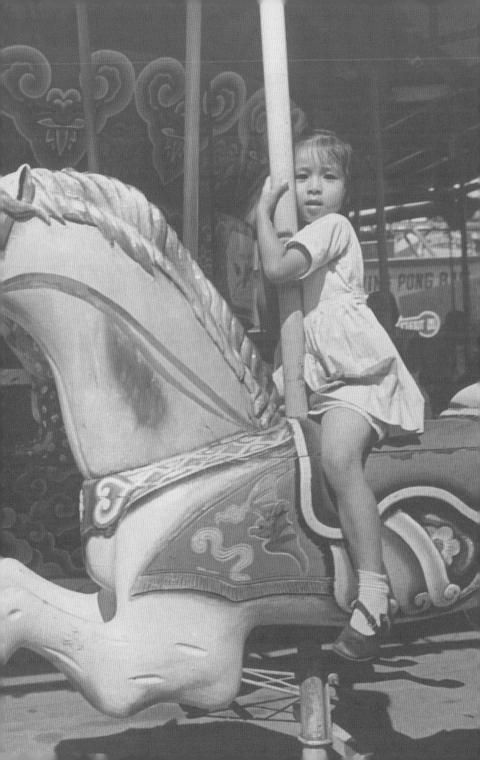

序

「九七」回歸在文化層面上對香港的最大衝擊，是誘發了香港人對本身歷史文化的重視。老一輩的香港人，大都從大陸移民來港，在無可無不可之間便在香港這片土地落地生根；至於年輕一代，這小城市更是與我們共同成長的家。這種特殊的地方情感，卻是在近年才澎湃地湧現。

1965 年一位作者在《英文虎報》(The Standard) 上將香港形容為「一個火車站，只有短暫浪漫，卻無真實愛情」。一個避難所不能成為情感所寄託的家。當《中英聯合聲明》簽署、回歸安排落定，一些香港人的初期反應，是找地方移民遠逃，而非部署如何保留和保護多年來所建立的制度與文化。難民文化的特色，正是它缺乏了地方的歸屬情感。

隨着「九七」過渡，港人的身份再沒以往那介乎中英之間的含糊。要走的已走，走不了或不想走的亦需以較明確的態度接納香港為家。「一國兩制」確定了我們的獨特地位，「生活方式五十年不變」承認我們有與內地不同的文化。在這轉捩性時刻，我們很自然地回望過去，在學術層次方面研究所建立的文化制度，在感情層面上重溫走過的道路。在回歸前的一刻，我們像是要趕緊確認自己的文化。由電影《黑玫瑰對黑玫瑰》、藝術中心舉辦的「香港六十年代」展覽，以至坊間流行的本地掌故式史料書籍、圖冊，均顯示出特別的發展潛力。

在這片重溫本地歷史的熱潮中，邱良扮演着一個鮮明的角色。拍照數十年的邱良，他的豐富作品近年來深受注目，這當然跟那懷舊潮流相配合，但也和他的影作特具神韻有關。邱良的作品，風格上與沙龍攝影有不少相近之處，同樣追求詩意美感境界，還不時滲出小趣味的效果。但另一方面，邱良的攝影，深入現實生活環境每一角落，帶着樂觀的心情，輕鬆捕捉極平凡的普羅大眾生活面貌。邱良作品最吸引人的地方，正是那些極普通的童年日常生活：在街邊租閱連環圖、在球場內嬉玩、在屋村士多買零食等，都是我們成長的共同經驗。邱良沒有矯情的潤飾，也沒有憤怒的

斥責，只是帶點幽默地，將我們成長過程中那貧窮但不乏樂趣的生活真情記錄下來。

作為國泰機構及邵氏片場的專業攝影師，亦為邱良的作品帶來另一誘人的魅力，那些我們熟悉的明星，曾經吸引無數港人，而他們亦是香港文化的重要塑造者。

長久以來，港府的官方文化機構，對保留和研究本地普及文化並不熱衷，於是這類工作，往往由民間人士有意無意間承擔了。邱良當年拍攝這些照片時，相信也沒有想到數十年後它們對香港人所引發的強烈感覺。這些照片，不但讓我們重溫童年的經歷，更提醒我們，作為香港人，我們有共同的歷史和社會經驗。香港這小城市，不是個火車站，而是實實在在的一個家。

懷舊是在文化上自我肯定的第一步，但若只停留在緬懷過去、自我沉醉的階段，是個不長進的態度。邱良的作品不但是個溫情洋溢、幽默豐富的香港生活重溫，更是一個港人共同經驗的確認，一個向前再跳一步的支點。如果邱良的攝影，確認了這共同經驗，肯定了這個共同建立的家，我們就有義務及責任，讓這經驗傳統得以確立並繼續發展下去。

邱良先生為人謙厚親和，一生孜孜不倦地默默工作，在港英政府沒有意識保留本地文化面貌的年代，他藉個人的攝影，保留不少珍貴情景。即使與世長辭，邱良先生仍為香港人留下難得的重要歷史和文化回憶。

何慶基
香港藝術中心展覽總監
1999 年 7 月

▋ 目錄

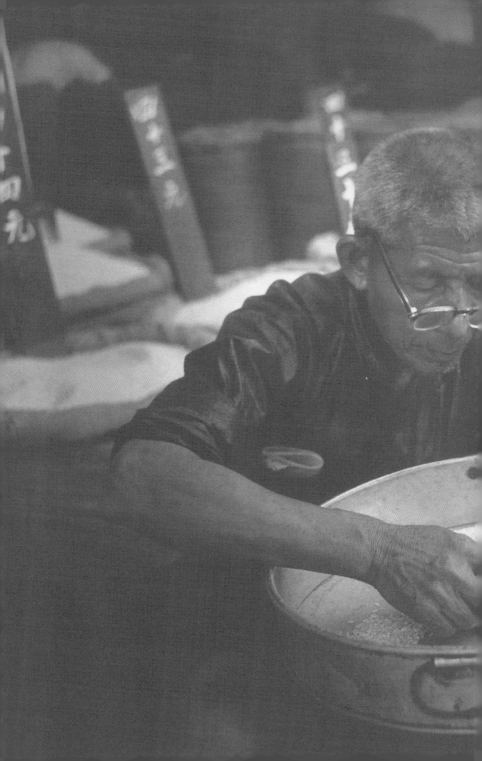

▌攝影師的話

二十世紀六十年代的香港，社會經濟剛開始發展；九十年代的香港，已成為一個國際知名的大都會，並正踏入開創歷史的新紀元。親歷不同時代交替，自然感受良多。往昔在屋村中成長的孩子們，今日不少已經成家立業；面對當年的生活寫照，最易勾起昔日情懷，引發出令人津津樂道的溫馨生活故事。

筆者自六十年代初離開校門，就一直在港生活與工作，投身社會後，從第一份工作開始就與攝影結下不解緣。先在電影公司擔任攝影工作十多年，其後辦攝影期刊又二十年，前後三十多年工作時光一晃就過。期間，照相機也算不清換了多少部；歷年來在港九各地拍下的生活寫照，更是多不勝數，幸好沒有白費氣力，大部分底片、照片都被保存下來。直到年前才決意把這些珍藏整理一遍，選取其中較有藝術感覺和歷史意義的黑白照片，結集成冊，出版首部個人影集，取名《爐峰故事》。出版後，各界反應相當理想，繼後續選以六、七十年代香港兒童生活為題材的照片，出版第二部個人影集《飛越童真》。1996 年聯同數位本地攝影師，以所拍攝的五十至七十年代香港舊貌照片，編集成《香港照相冊 1950's - 1970's》一書，由三聯書店出版，發行不到半年，就傳來再版的好消息，足見香港歷史越來越受大眾關注與重視，遂將年前出版的《爐峰故事》重新編排，除保留原版中大部分照片外，並加添一批從未發表過的照片，換上新設計、新面貌，改編成現時本冊《香港故事1960's - 1970's》，希望在精益求精之餘，也為香港人帶來一份回歸的禮物。

紀實攝影的歷史意義毋庸置疑，筆者三十多年來的親身體驗，是最好的見證。鏡頭下的社會變遷、生活片段、人生百態、浪漫情懷，一切一切，不但是我的故事，也是你的故事。

<div align="right">

邱良

1997 年 3 月

</div>

一、浪 漫 情 懷

社會本來就是一個包羅萬有的世界，現實中不少生活情節，正是
戲劇所參考的題材。鏡頭下重現一幕幕溫馨情景，那份純真、浪
漫的感覺，非筆墨所能形容。

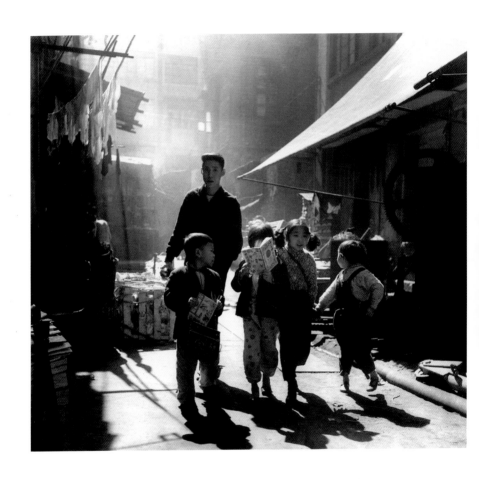

新學年
銅鑼灣登龍街，1964

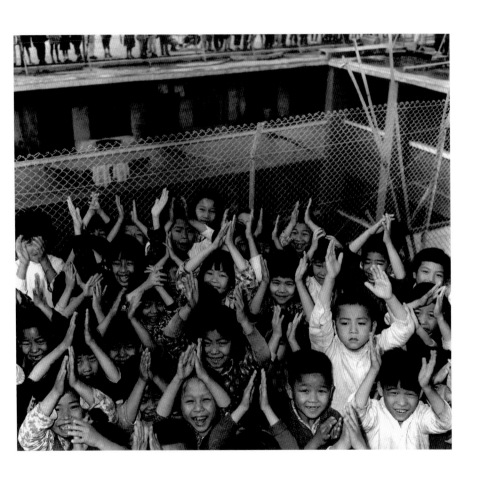

天台學校
黃大仙，1965

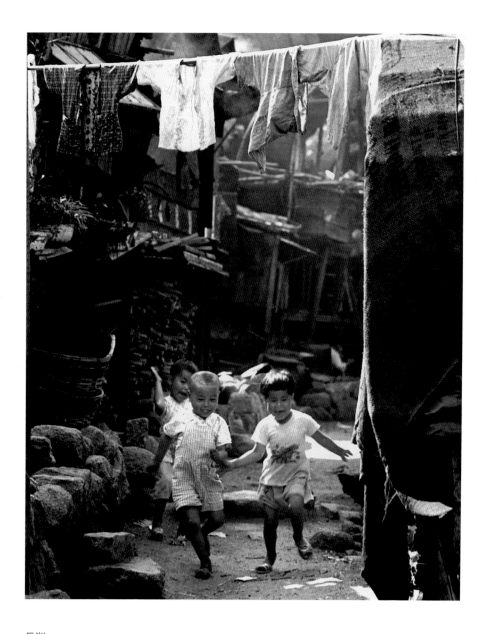

長洲
1961

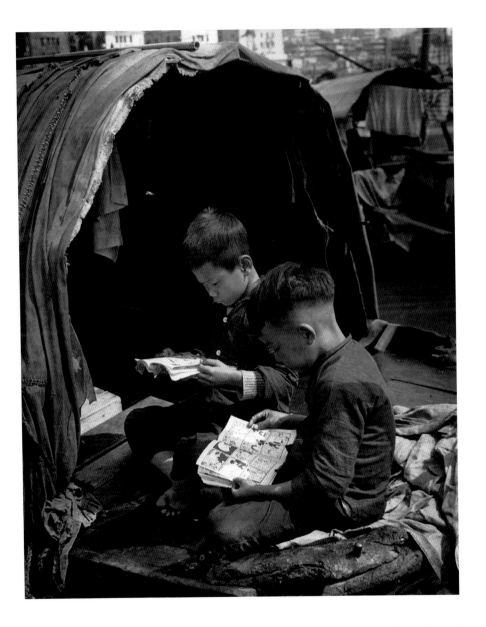

油麻地避風塘
1967

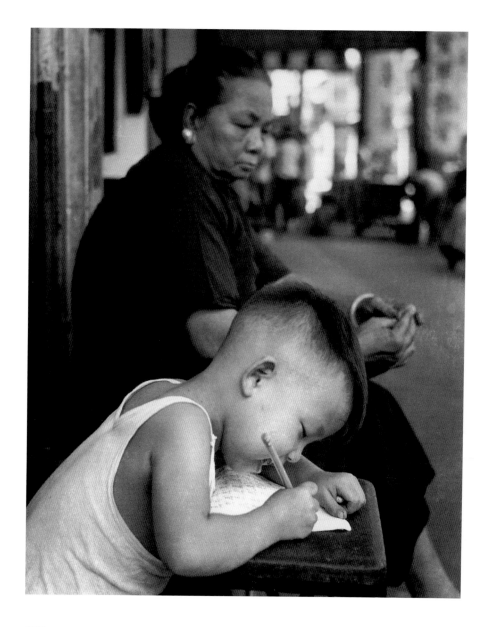

家課
上環，1965

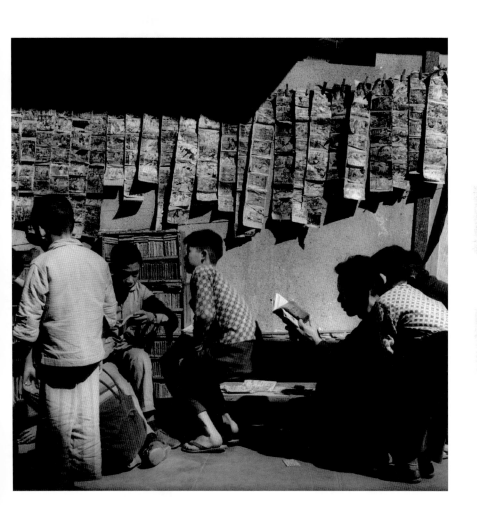

租書檔
灣仔，1961

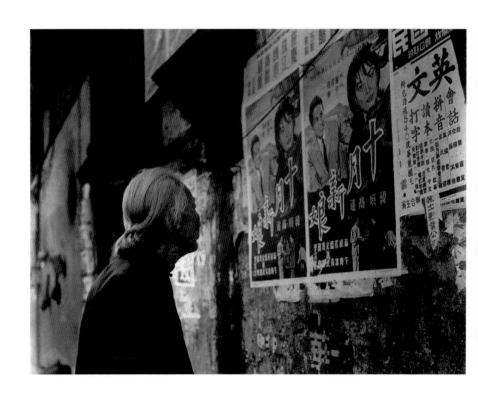

十月新娘

灣仔街頭，1965

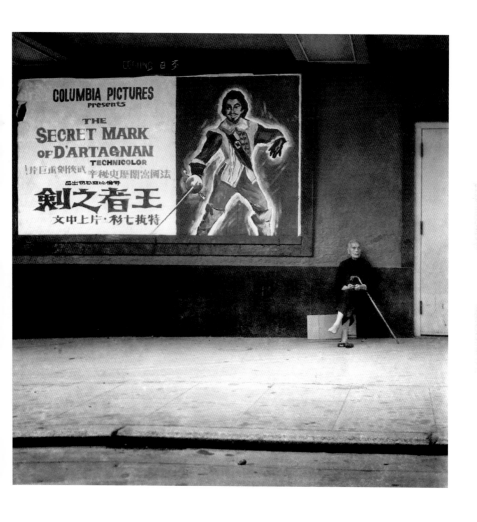

王者之劍
灣仔麗都戲院外，1967

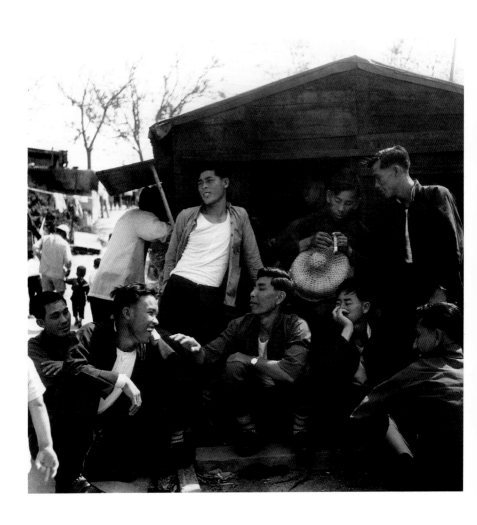

王老五的聚會
長洲，1966

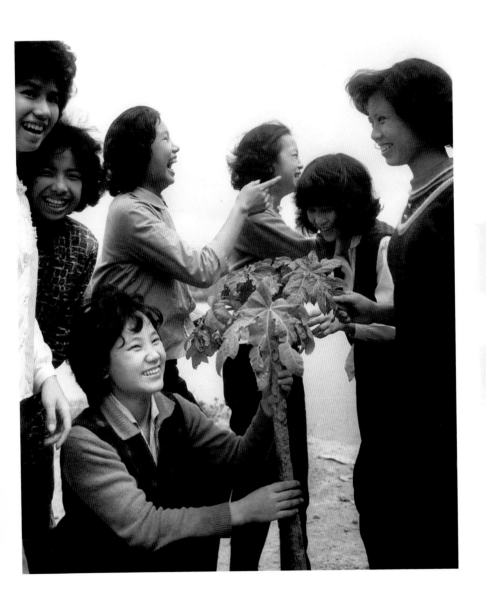

工廠女工的假日
石崗農展會，1968

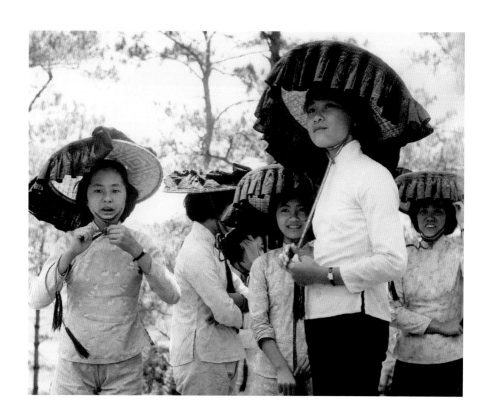

村姑

上水古洞村，1966

女社工
郊野公園內，1972

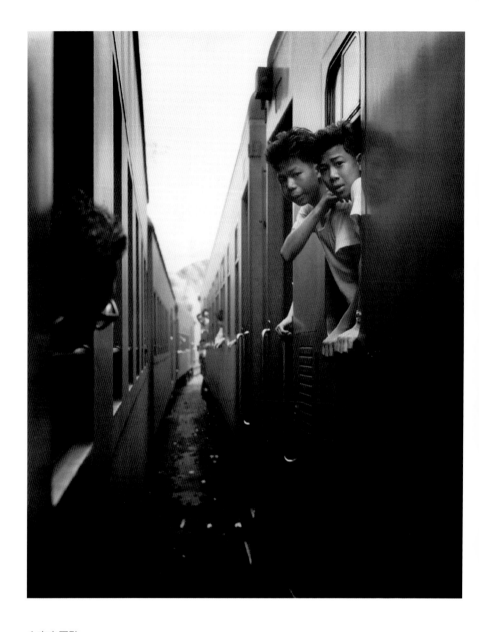

火車交匯點
馬料水，1963

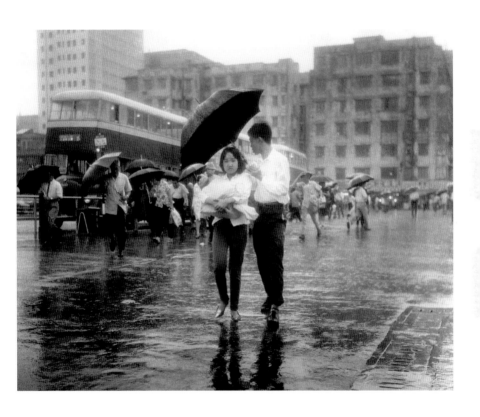

風雨歸程

紅磡碼頭，1972

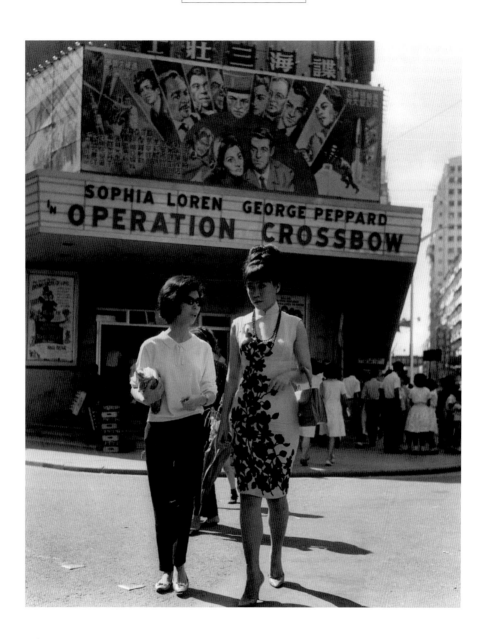

利舞台外
1960's

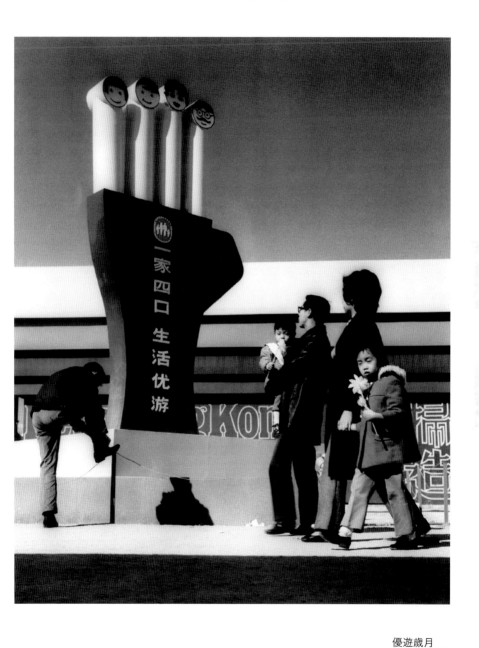

優遊歲月
工展會內，1970

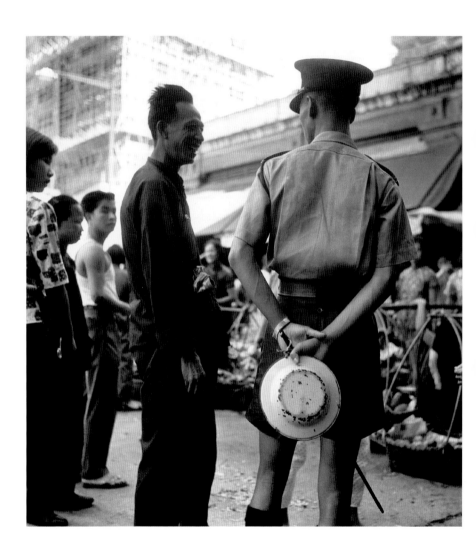

法外情

渣甸街街市，1965

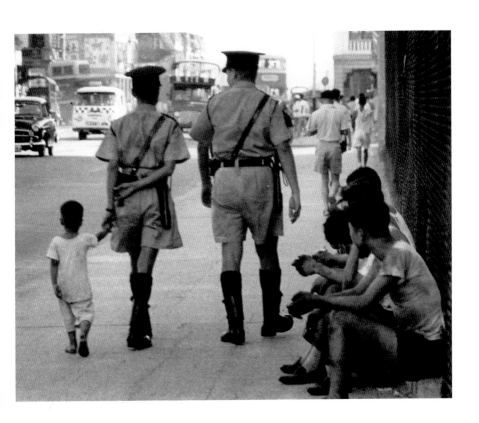

拍拖更
深水埗，1963

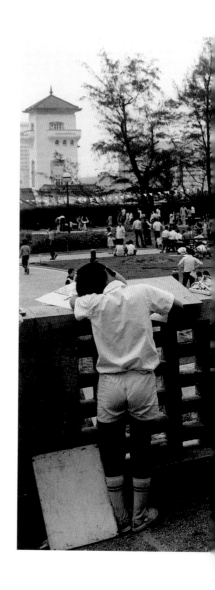

小畫家

香港動植物公園，1970

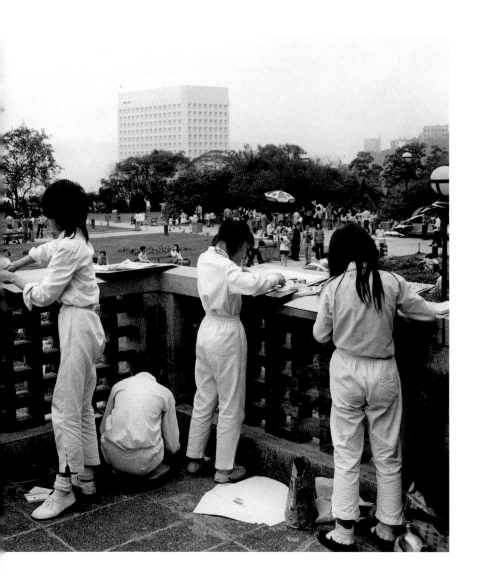

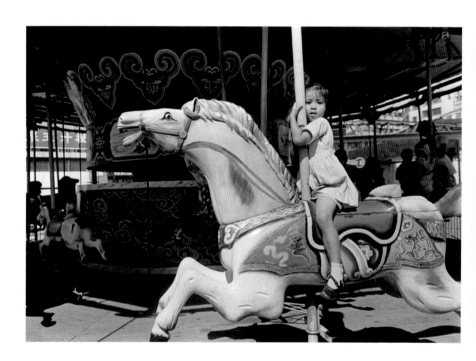

騎木馬
啟德遊樂場，1965

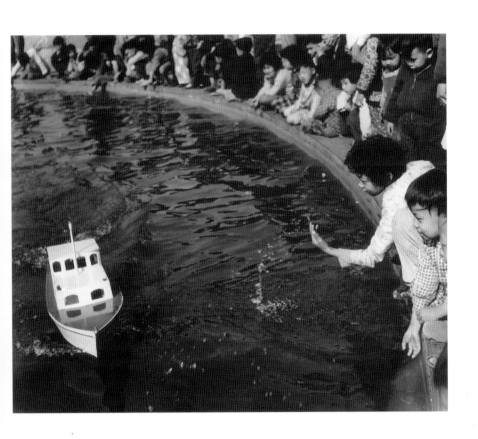

放小船

維多利亞公園‧1970

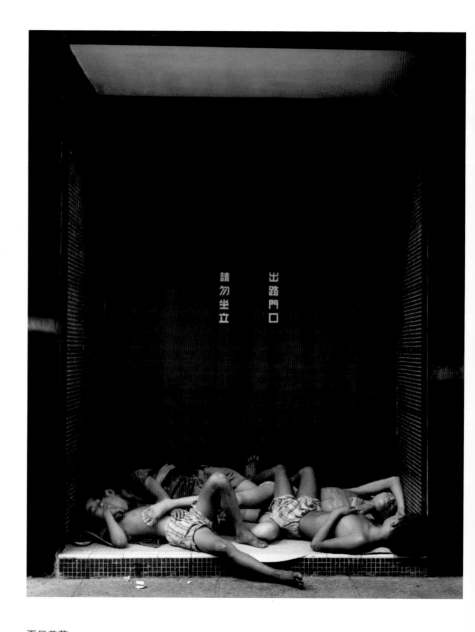

夏日美夢

灣仔東方戲院橫門，1965

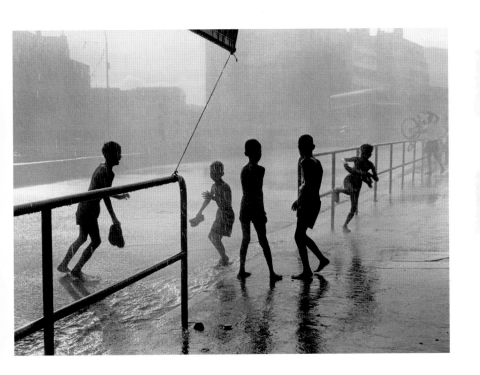

喜雨
深水埗青山道，1963

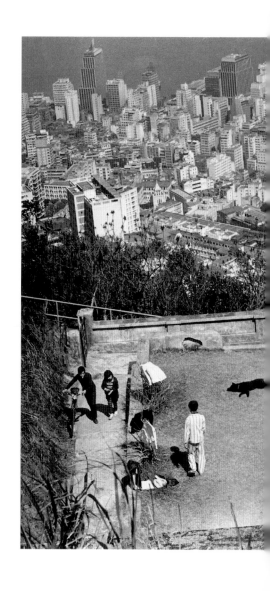

半山區的小樂園
舊山頂道下望，1968

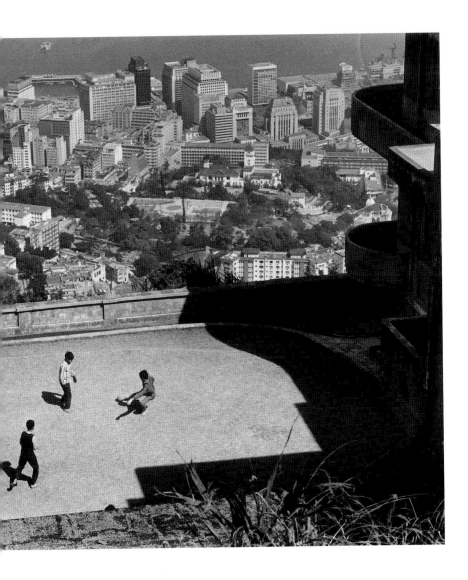

二、風雨同路

不過是彈丸之地的香港，卻發展成為世界知名的大都會，當中其實匯聚了多少人努力的成果。如果在影集中偶然發現自己的影子，那份喜悅與自豪，應當之無愧。

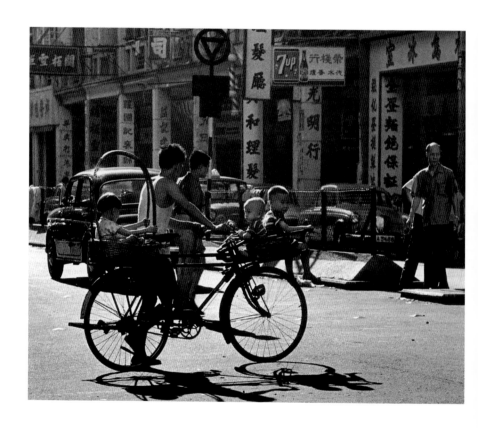

私家車

灣仔，1964

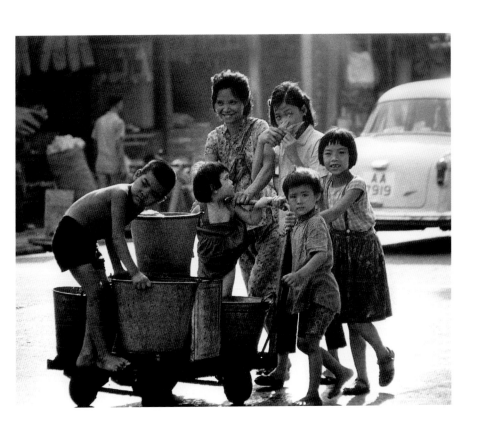

自得其樂
深水埗街頭，1963

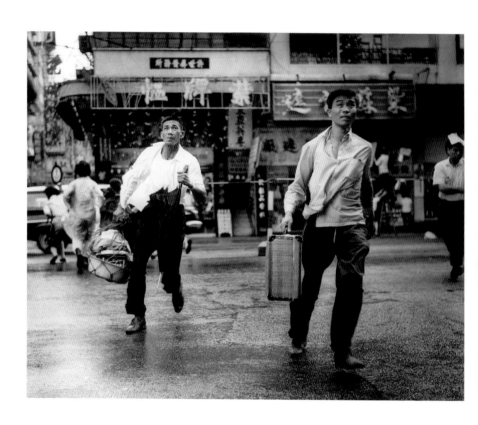

歸心似箭
中環，1965

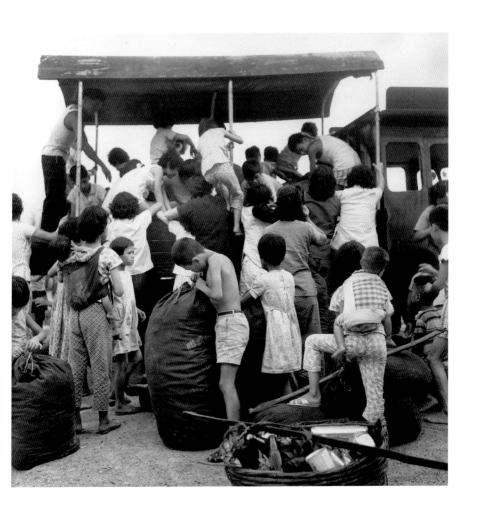

塑膠花外發
柴灣，1963

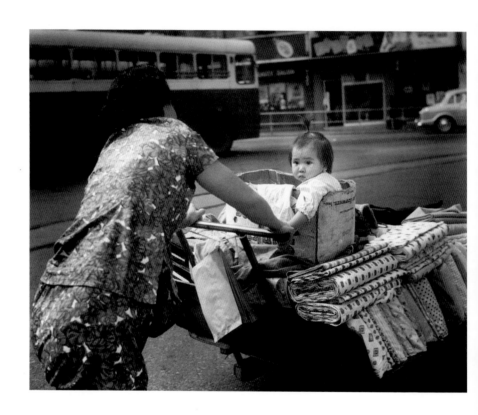

布販生涯
跑馬地，1968

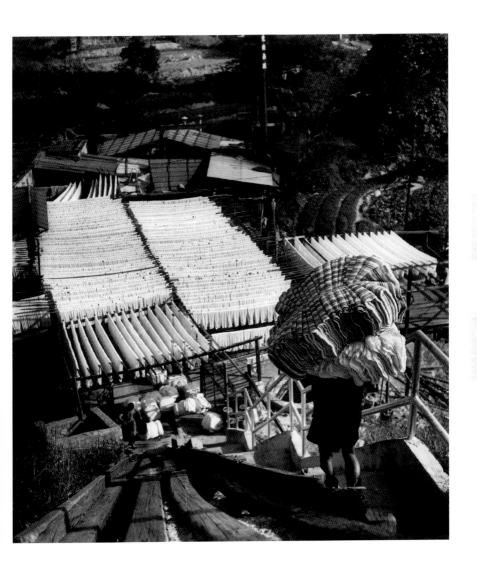

山邊染布廠
牛池灣，1965

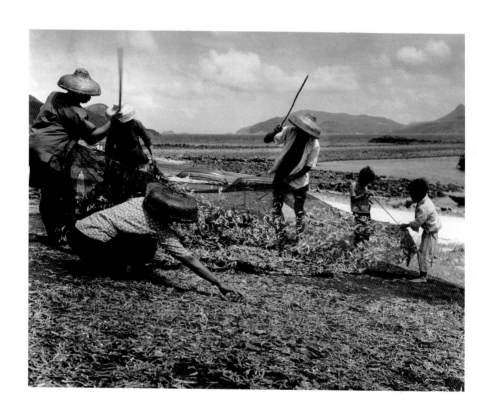

打魚世家
橋咀島，1966

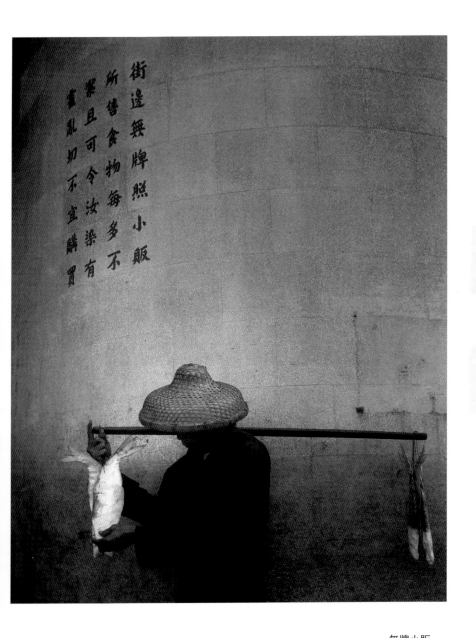

街邊無牌照小販
所售食物每多不
潔且可令汝染有
霍亂切不宜購買

無牌小販
中環街市，1966

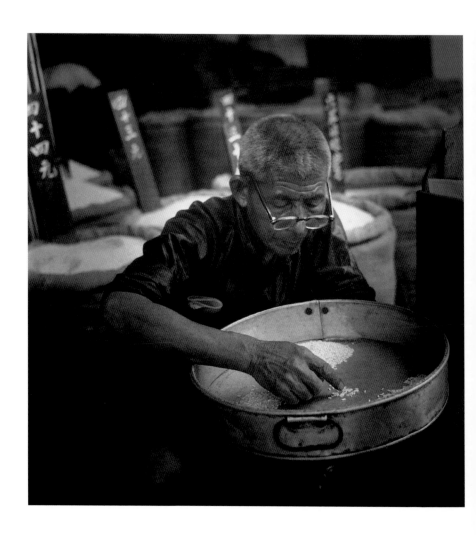

粒粒皆辛苦
大埔墟，1963

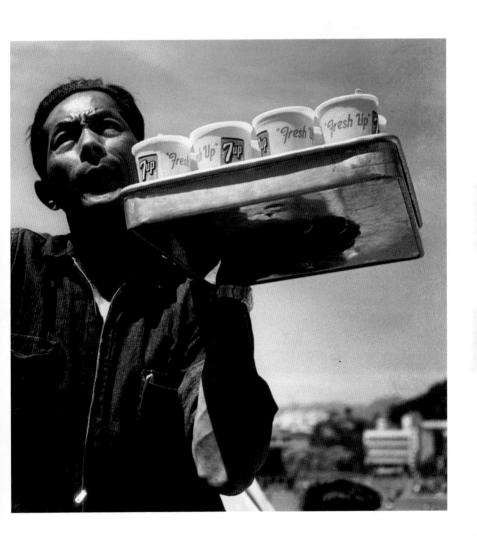

外賣
政府大球場，1968

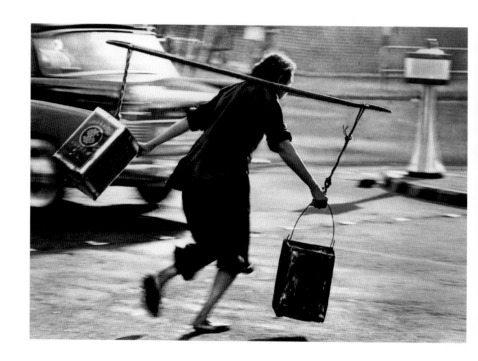

搏命撲水

深水埗街頭，1963

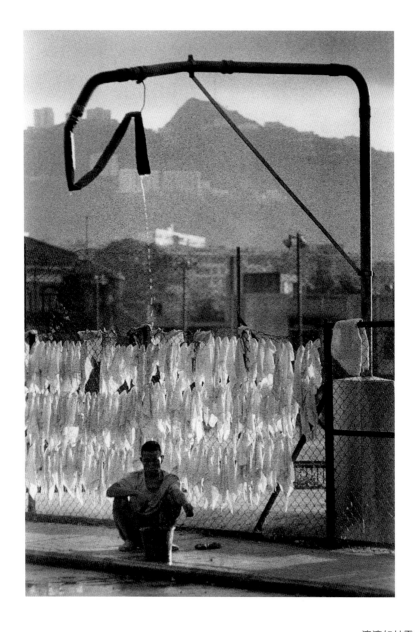

滴滴如甘露

銅鑼灣大坑，1963

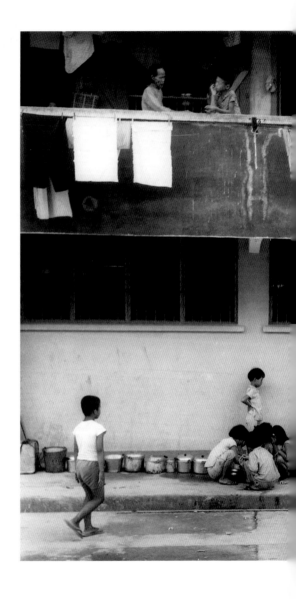

輪水

黃大仙，1963

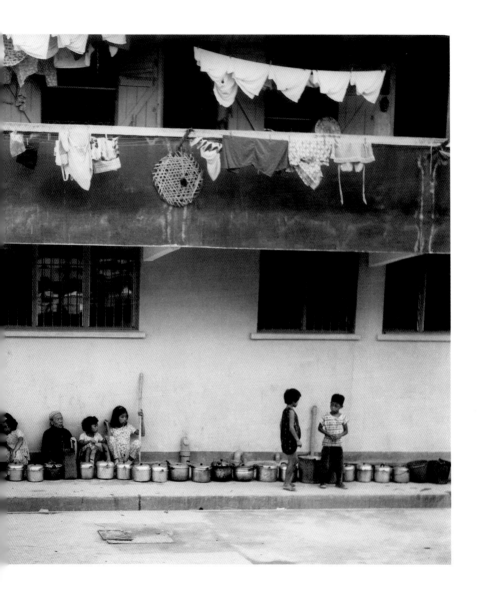

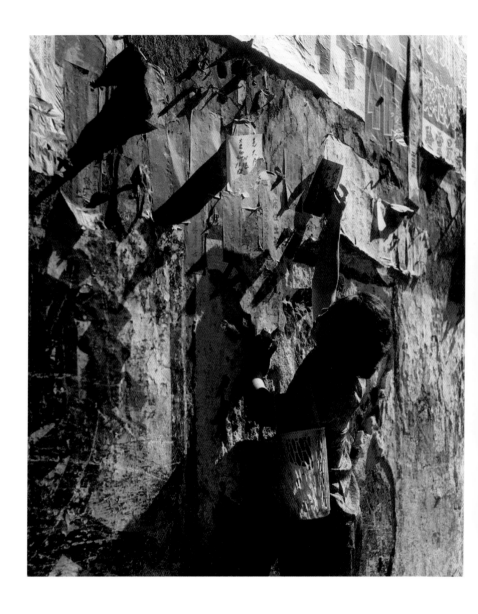

貼街招
上環，1964

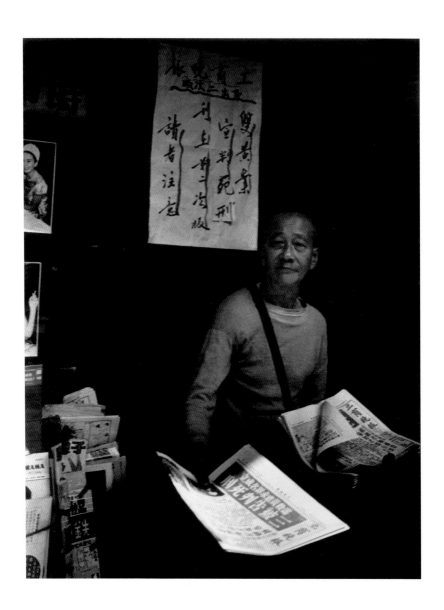

號外（香港最後一次死刑）

中環・1961

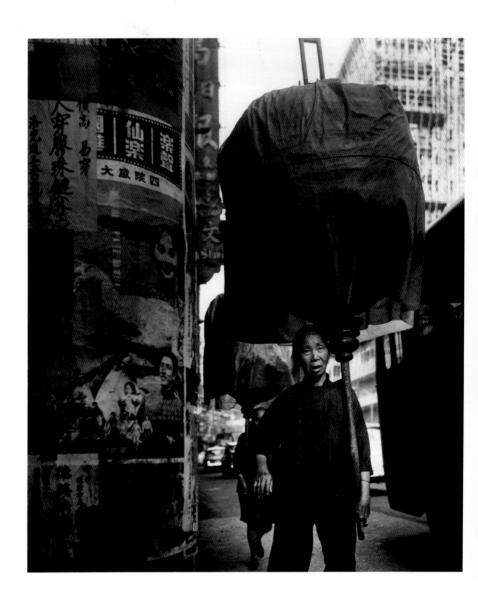

大燈籠

灣仔道，1966

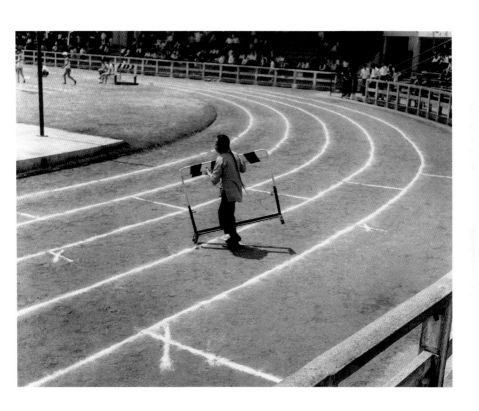

跑道
南華會球場，1970

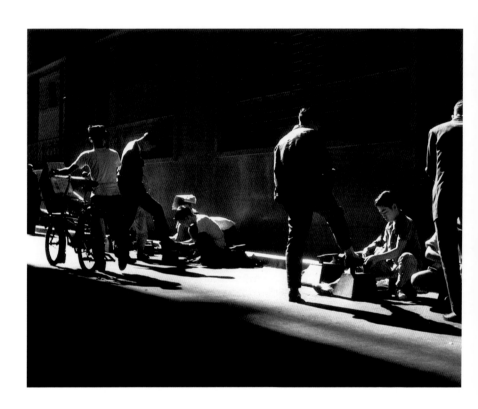

擦鞋童
中環戲院里，1964

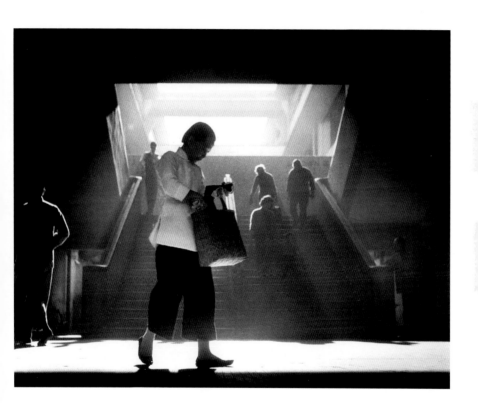

媽姐
中環街市，1963

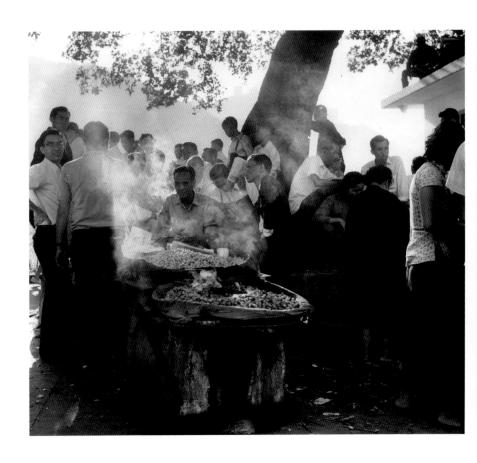

賣花生
跑馬地，1968

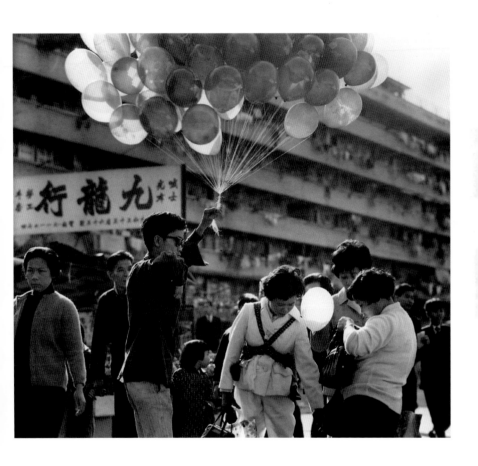

賣汽球
黃大仙．1968

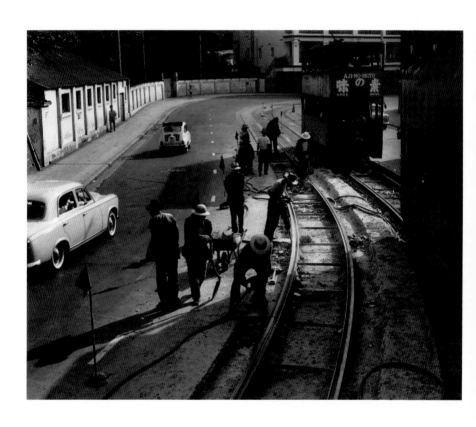

修路
金鐘道，1968

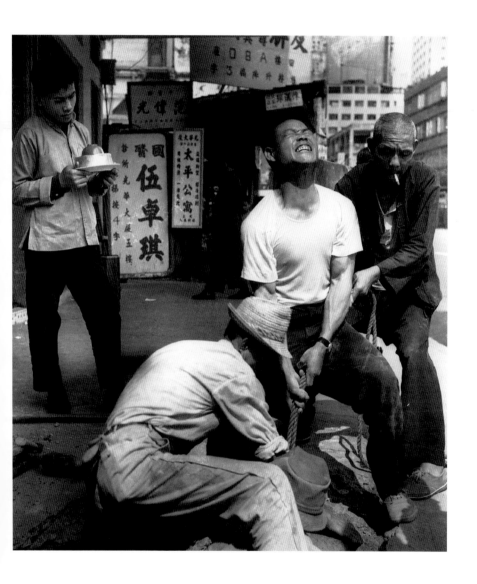

齊心協力
灣仔，1963

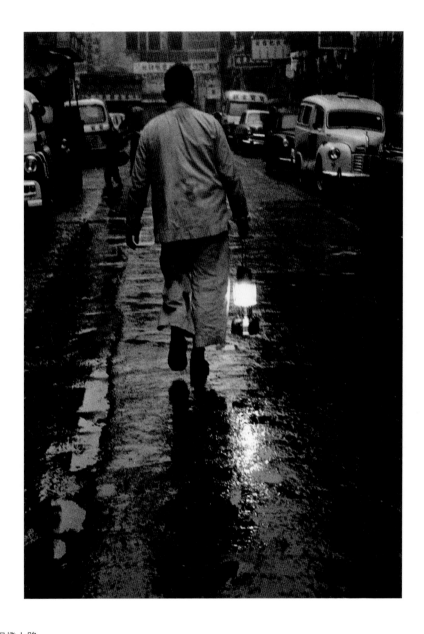

提燈上路
譚臣道，1961

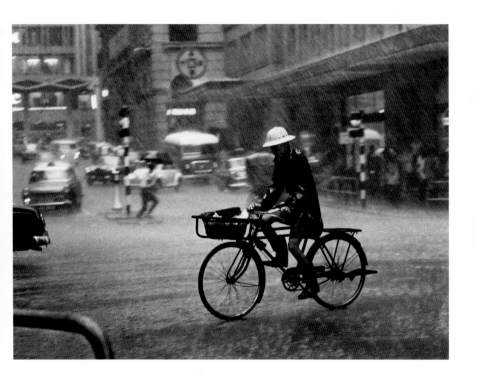

冒雨前進
中環，1969

新車死火

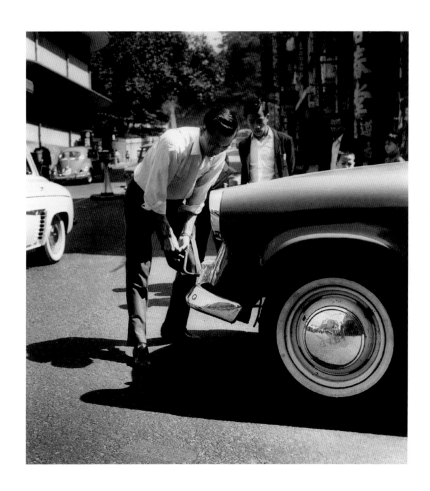

新車死火

灣仔皇后大道東，1965

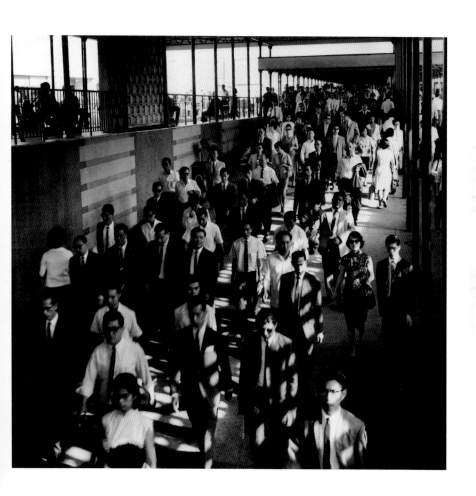

上班一族
中區行人隧道，1968

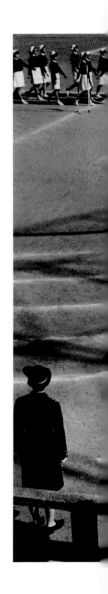

步操
南華會球場，1970

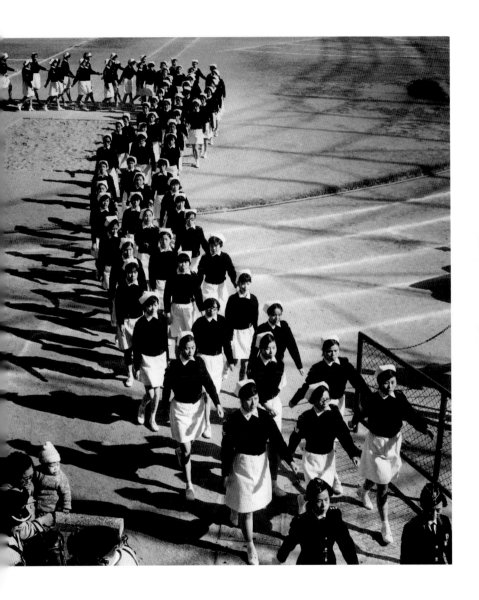

三、浮世風情

在華洋雜處的大都會中，充斥着各種各樣的人，生活方式各異，
然而各適其適、怡然自得。鏡頭捕捉了喜、怒、哀、樂眾生相，
當中不乏幽默、諷刺與巧合；將生活片段凝聚於一刻，織成幅幅
風情畫，在細意欣賞之餘，引發幾許會心微笑。

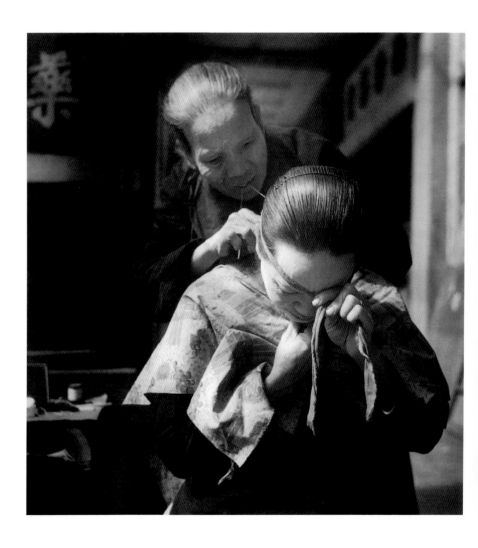

扮靚
深水埗，1963

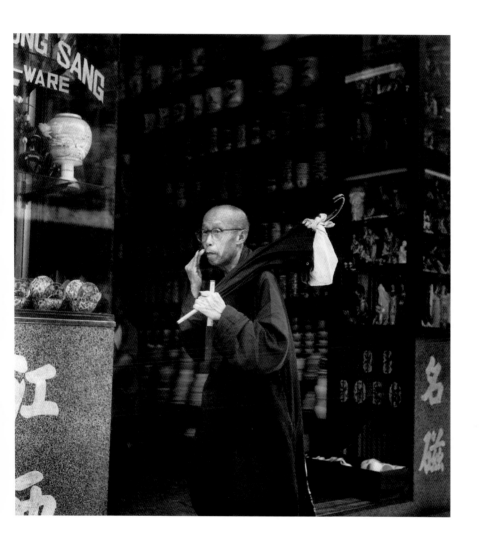

雲遊四方
上環文咸街頭，1965

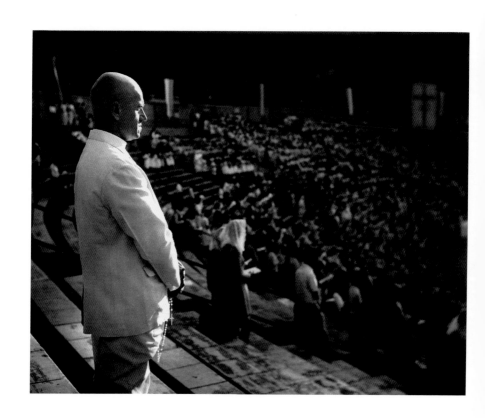

天主教君王瞻禮日
政府大球場，1966

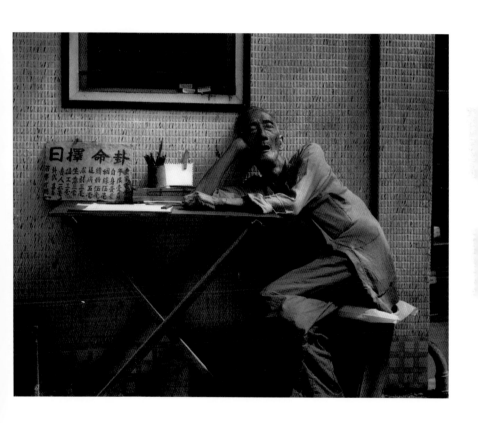

卦命擇日

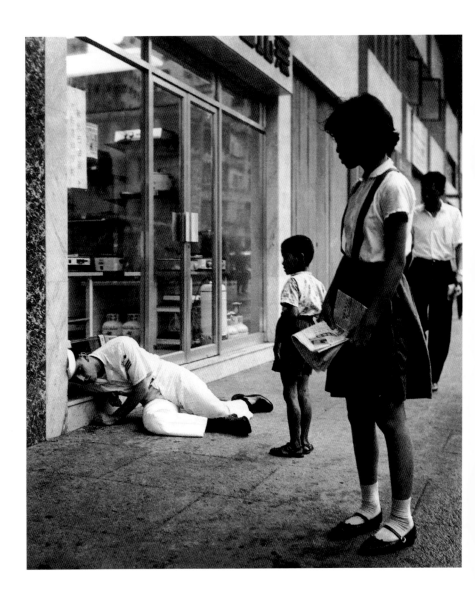

醉臥街頭

駱克道，1966

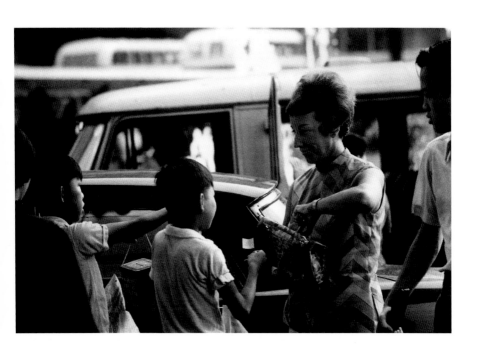

賣旗籌款

中環遮打道，1968

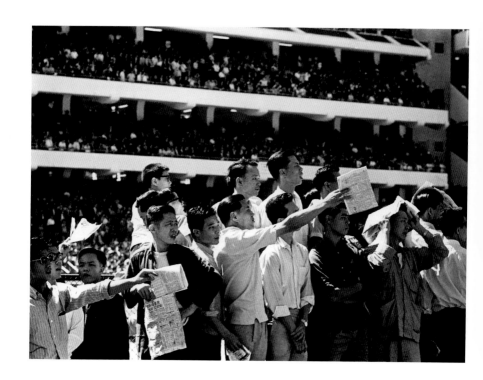

普羅馬迷之一
跑馬地，1966

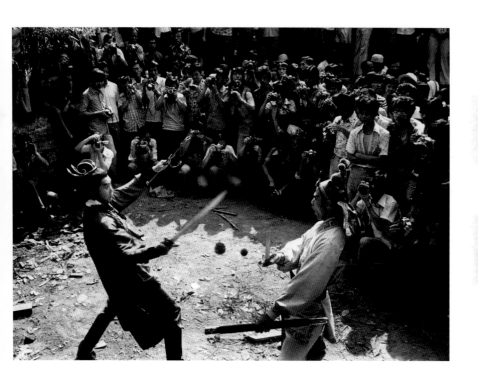

你死我活（麗的電視劇《十大刺客》宣傳）
荔園，1976

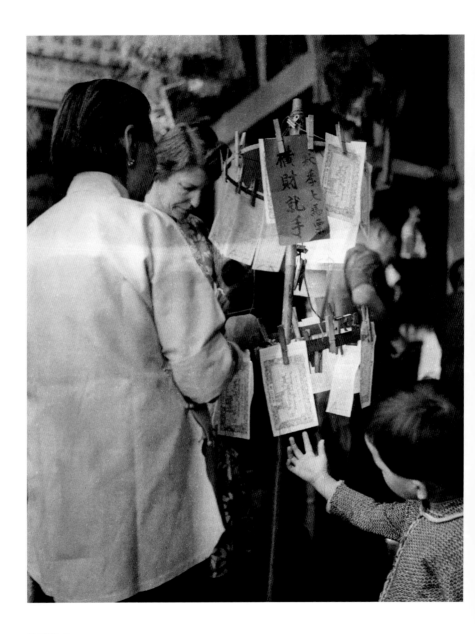

橫財就手

灣仔分域街，1961

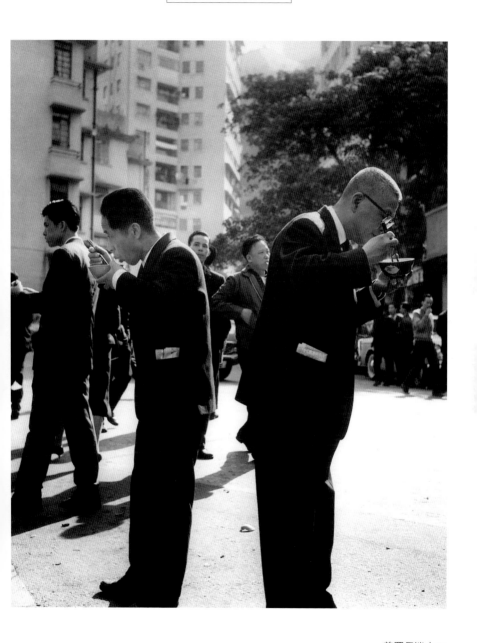

普羅馬迷之二
跑馬地，1966

街頭公眾電視
修頓球場，1968

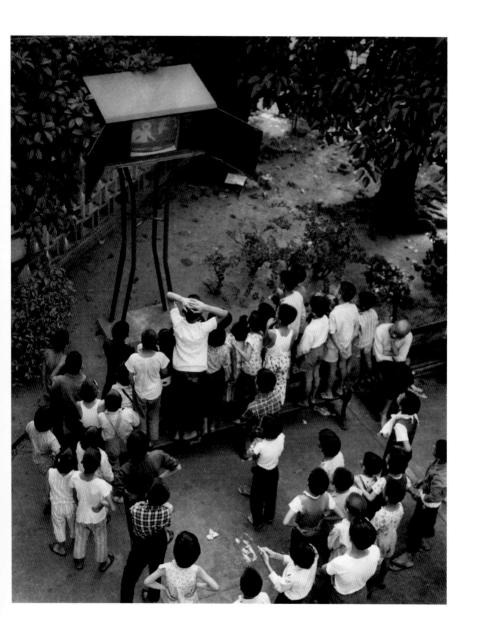

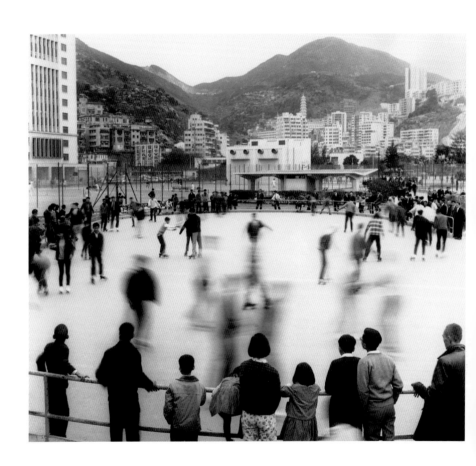

溜冰場上

維多利亞公園，1967

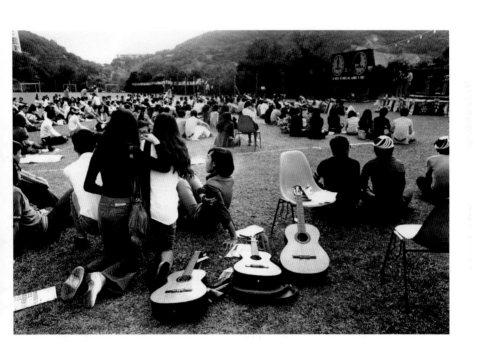

校園民歌
中大校園，1970

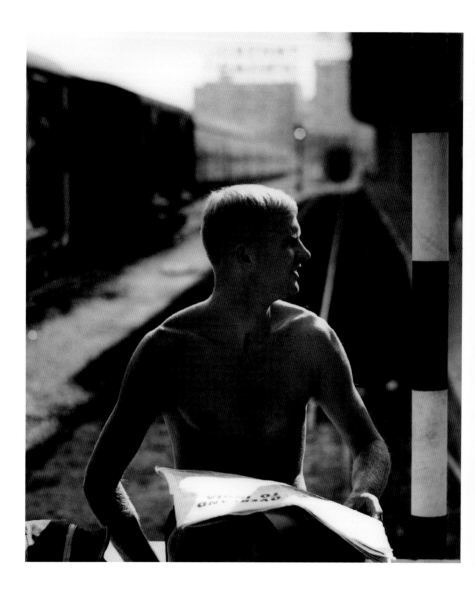

暑期遊客

舊尖沙咀火車站，1964

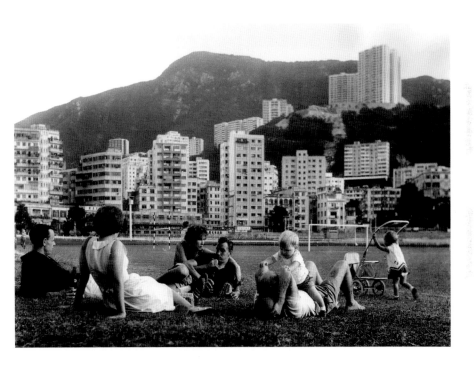

假日的享受
跑馬地，1970

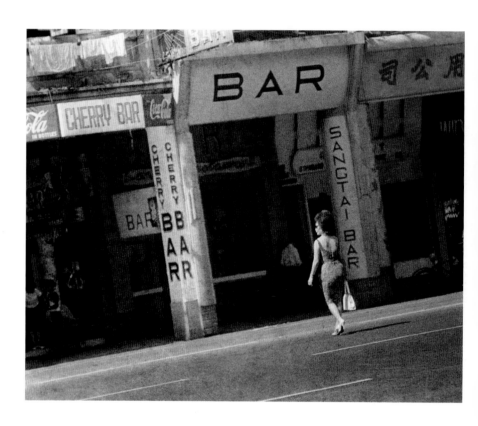

酒吧外

灣仔，1960

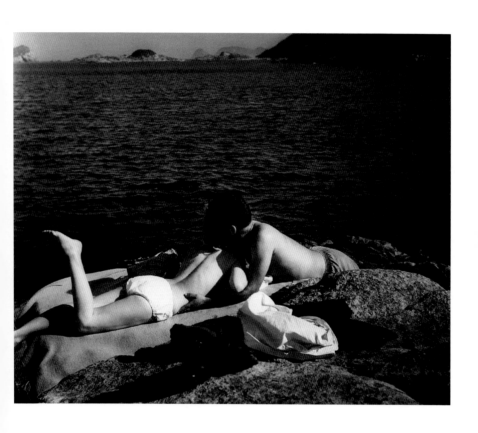

海枯石爛
龍蝦灣，1965

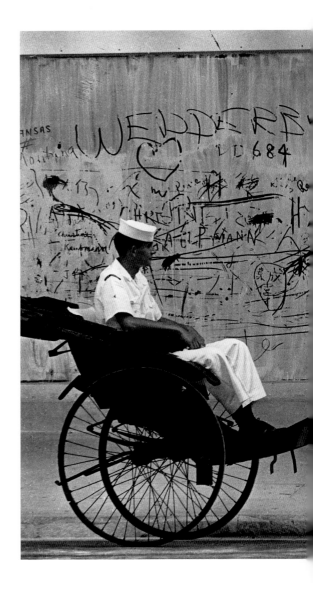

攞景
灣仔，1966

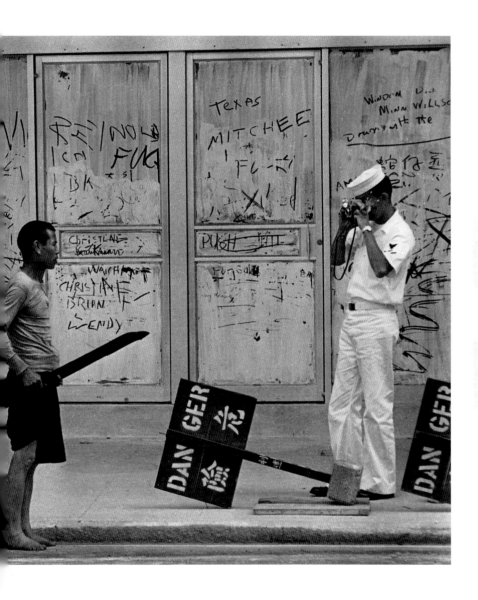

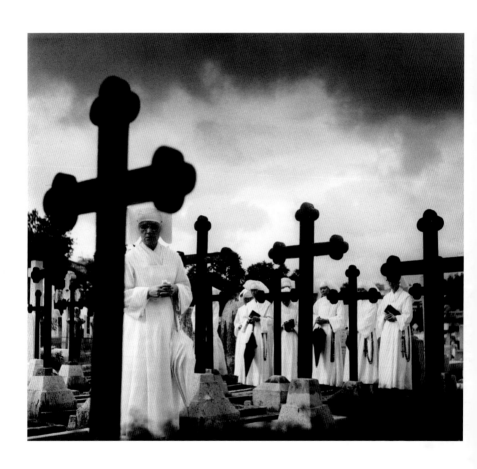

復活節禱告

跑馬地天主教墳場，1965

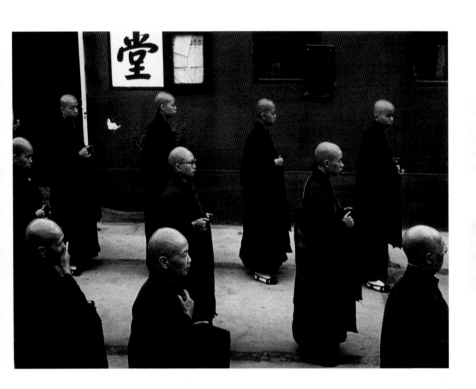

早課
大嶼山寶蓮寺，1965

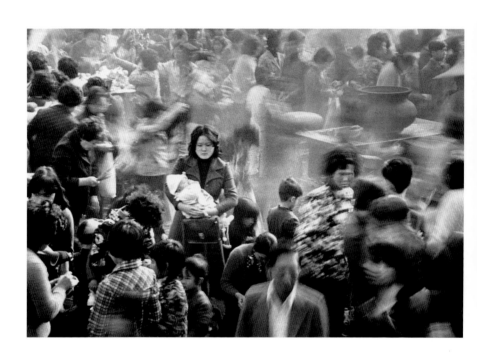

新春祈福
黃大仙廟，1969

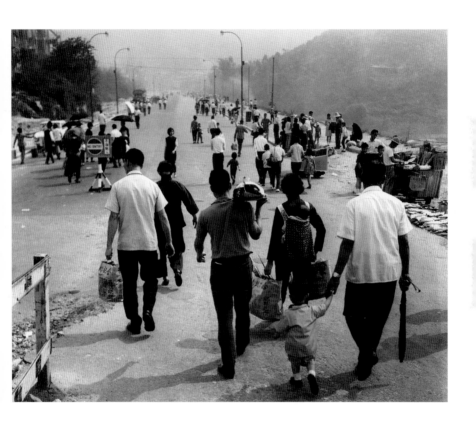

清明時節
斧山道，1965

四、流金歲月

經典場面之所以「經典」，在於能經得起時間的考驗，又能讓人
留下不可磨滅的印象；雖然歲月流逝、事過境遷，仍然可堪回味。
過去的歷史成為今日珍貴的經驗，在緬懷往昔的同時，不忘積極
把握目前，開創更美前景。

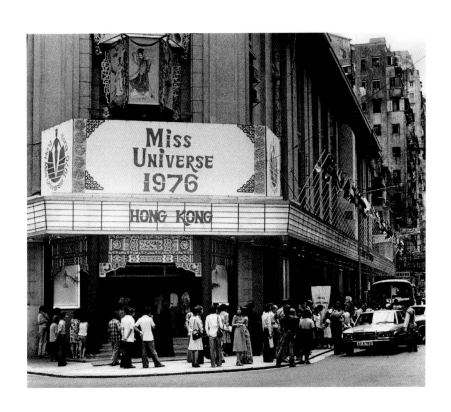

環球小姐競選
利舞台，1976

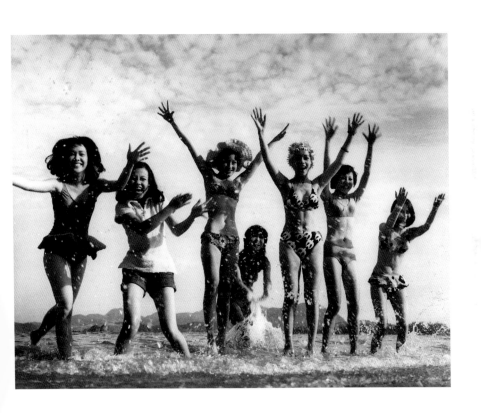

邵氏訓練班
西貢小清水，1974

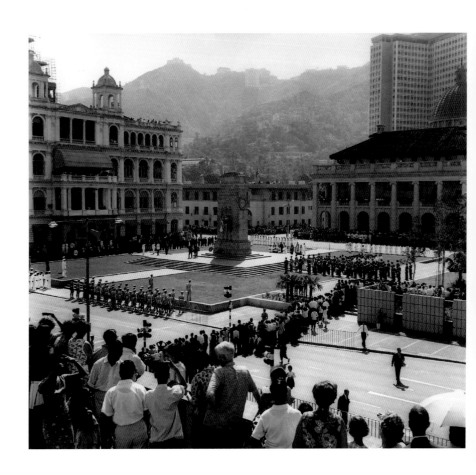

和平紀念日
中環，1968

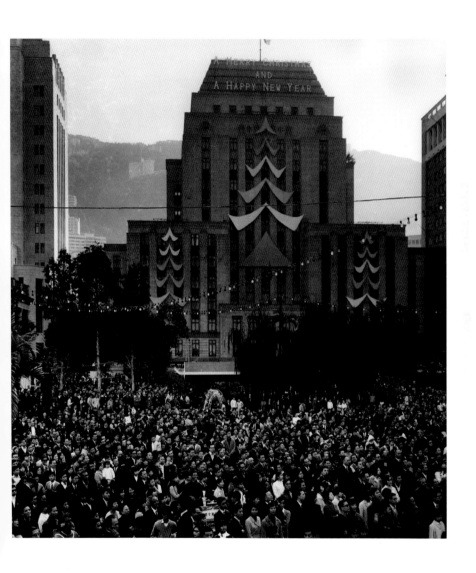

香港節盛會

皇后像廣場，1969

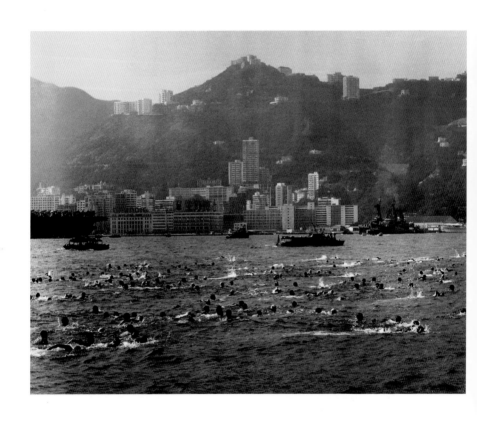

渡海泳

維多利亞港，1968

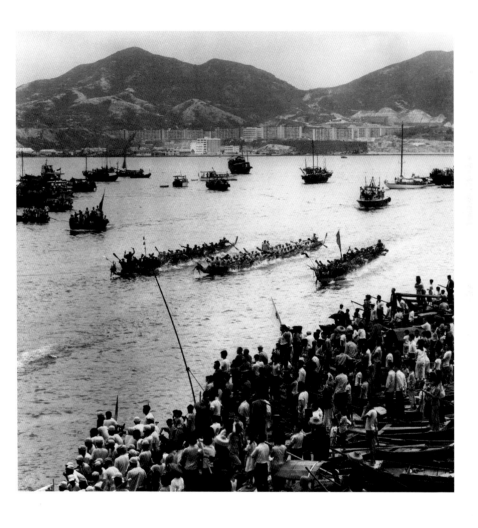

端午節日
筲箕灣愛秩序灣，1968

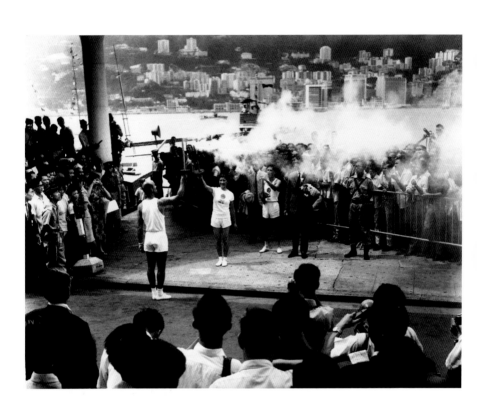

奧運聖火在香港
尖沙咀碼頭，1964

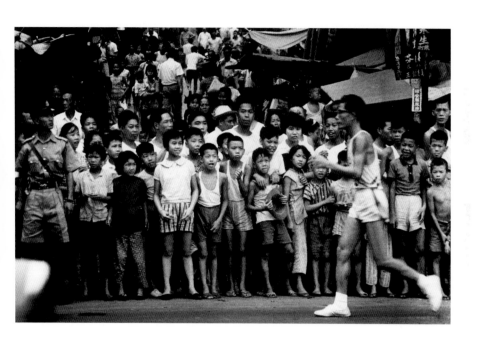

環島競步

柴灣道，1966

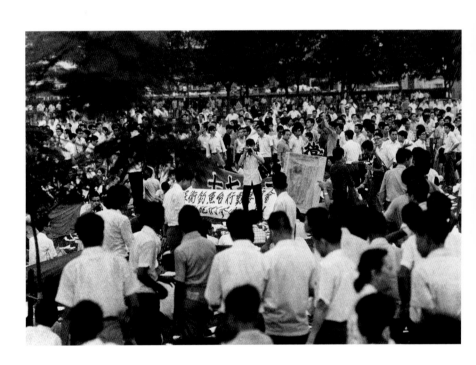

首次保衛釣魚台集會

維多利亞公園，1971

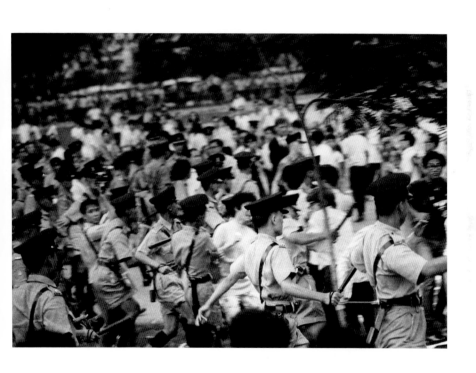

警察驅趕聚集群眾

維多利亞公園，1971

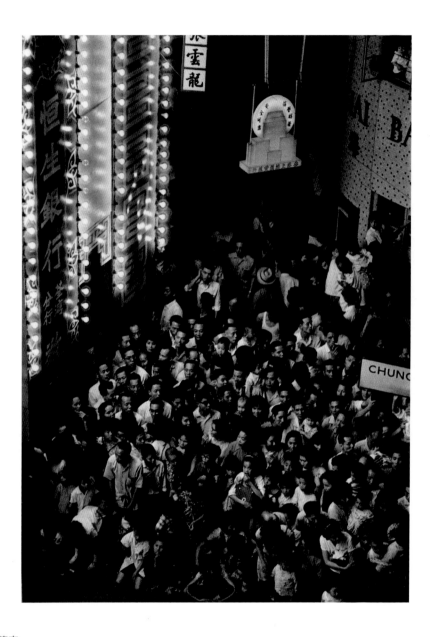

節夜
荃灣，1968

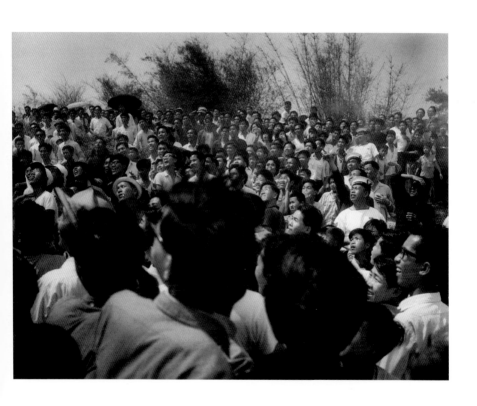

搶花炮
長洲，1966

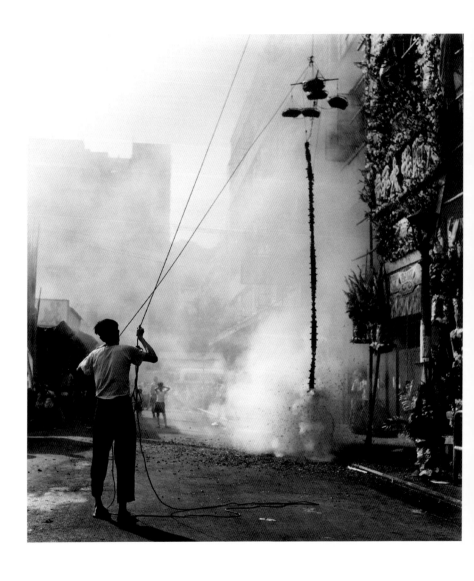

開張大吉

筲箕灣，1966

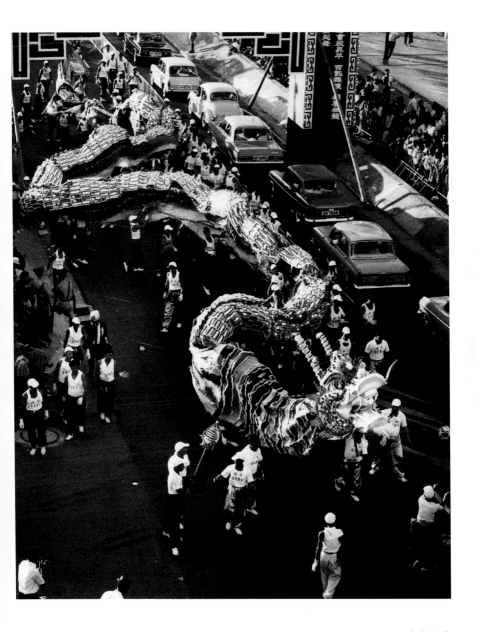

舞龍大會
大埔，1968

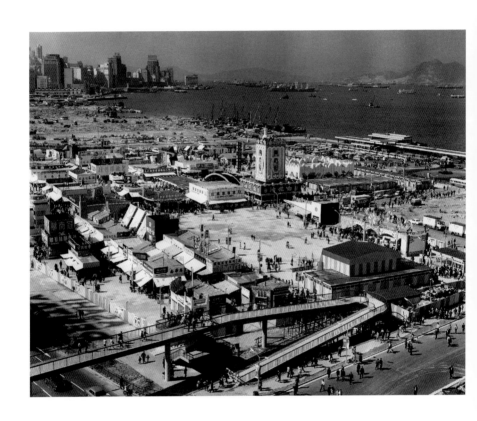

第廿八屆工展會

灣仔海旁，1970

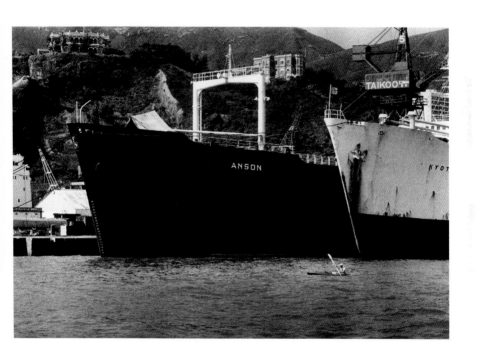

太古船塢
1965

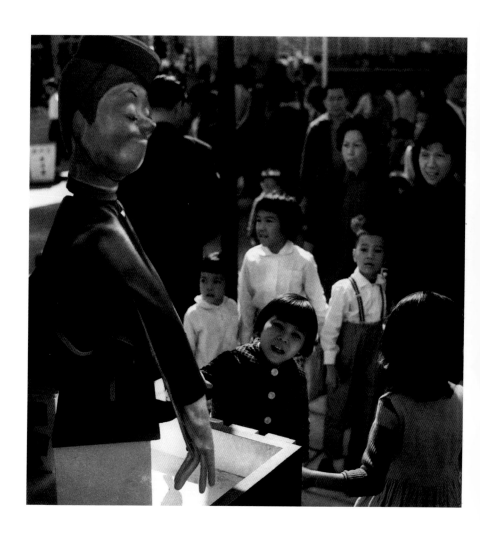

兒童恩物

紅磡工展會，1966

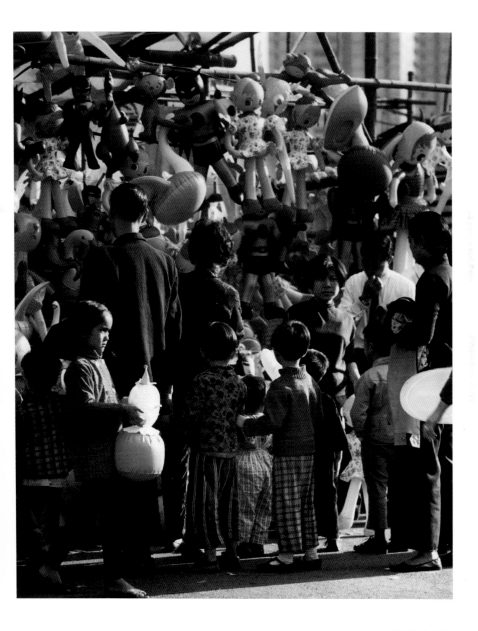

維園年宵市場
1965

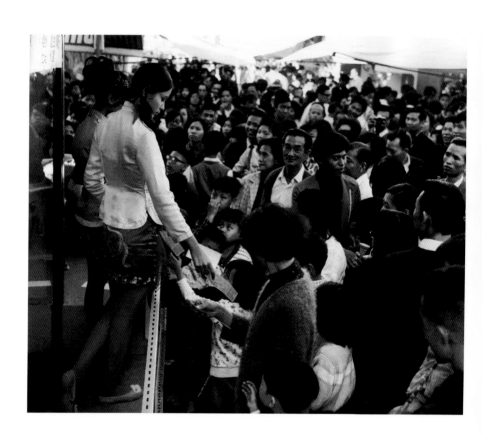

工展會內
紅磡，1967

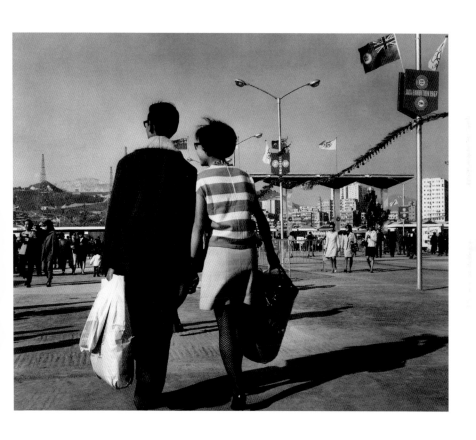

滿載而歸

紅磡工展會，1967

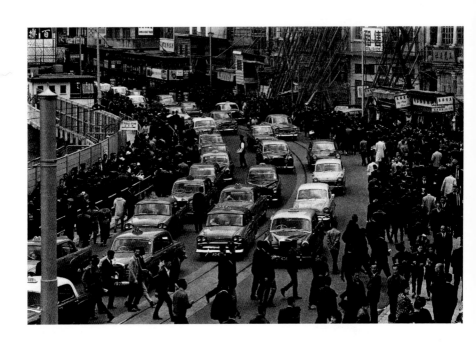

車水馬龍
跑馬地，1965

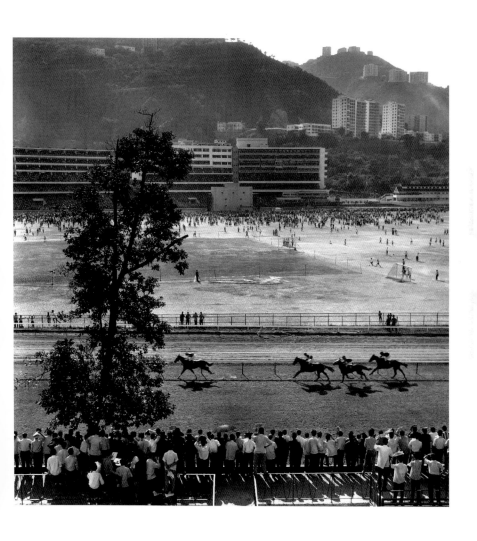

賽馬日
1968

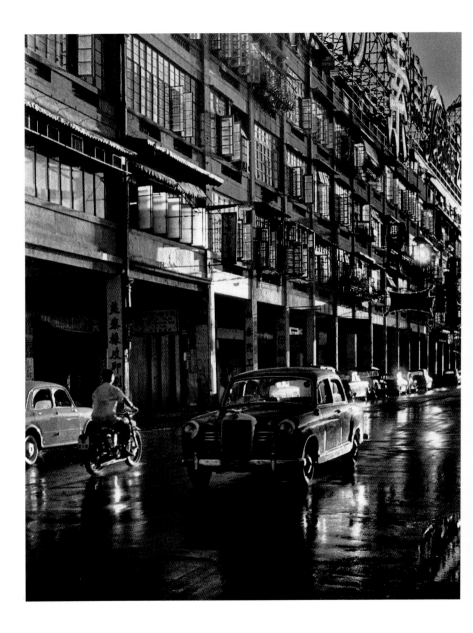

告士打道
1961

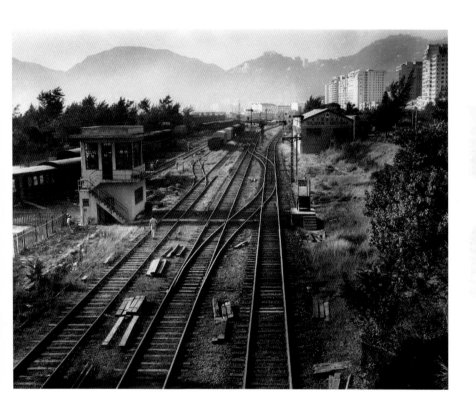

尖沙咀火車站
1967

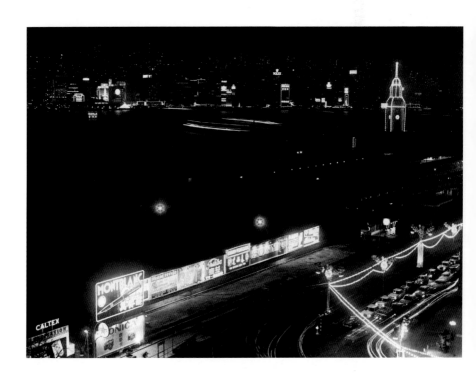

尖沙咀鐘樓
1969

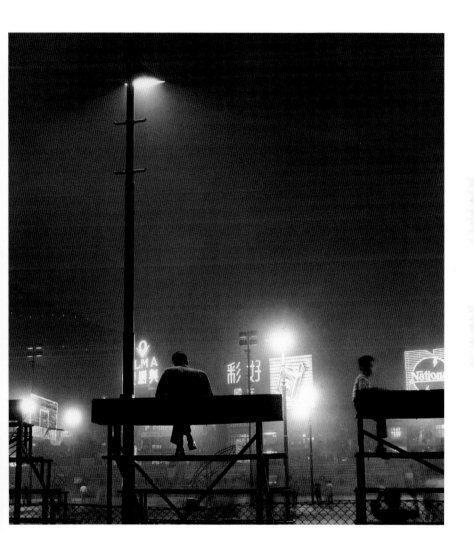

修頓球場之夜
1968